初学者之友

国画要诀·工笔四季花卉 .2

▥江苏凤凰美术出版社（全国百佳图书出版单位）

蒋国良 ◎ 著

U0112203

四季花卉概述

自然界中花花草草不计其数，"花"字在商代甲骨文中作"华"字，表现了盛开的花形和枝叶葱茂之状。"卉"在《说文解字》称草之总名也。典型的花，在一个有限生长的短轴上，着生花萼、花瓣和产生生殖细胞的雄蕊和雌蕊。花由花冠、花萼、花托、花蕊组成，颜色味道各异，一般也可分为草本植物和木本（乔木、灌木）植物。四季花卉经常给人以美的享受，象征着美好的幸福。画家经常用画笔来描绘它，不仅能够借此感悟生活、陶冶性情，同时也以此寄托对生命的讴歌、对理想的追求，以及对美好生活的向往。

本册教材不光让大家了解花卉的结构和形态的组成，更着眼于如何通过国画工笔的形式来指导大家画出各色植物花卉，重点选取了四季有代表性的，如兰花、荷花、牵牛花、木芙蓉、百合、月季六种植物，运用多个详细的步骤来呈现，希望能给大家带来耳目一新的感受。

工笔绘画的工具与材料

笔：中国工笔画所用的毛笔一般分为勾线笔和渲染笔两种。勾线笔最好选用笔腹较粗、笔尖较细长的笔，这种笔有一定的含水量，能流畅地勾勒细长线条。染色笔一般选用白云笔，软硬适中，容易控制。古人论笔的好坏有尖、圆、齐、健"四德"之说。

墨：工笔画最好选用新鲜的墨，墨汁过夜，不宜使用。大部分的情况都使用"一得阁""曹素功"等现成的墨汁，比较方便，用多少倒多少，惜墨如金。

纸：工笔绘画一般使用熟宣或矾绢。如质地细腻较透明的蝉翼宣、云母宣，特点是不透水、不吸水，这也是区别生宣的一个重要方面。在购买熟宣的时候可以用水点一下，如不透水则是熟宣。

颜料：国画颜料有块状的、粉状的、锡管状的，各有特色。初学者可以选用锡管状的颜料，比较方便，如马利牌、宣青牌等。有时为了需要也可配合使用水彩色、丙烯色、水干色等，有较好的特殊效果。

其他还需准备辅助工具，如瓷质的调色盘、笔洗、毛毡、镇纸、排笔、吹风机、骨胶、明矾等等。

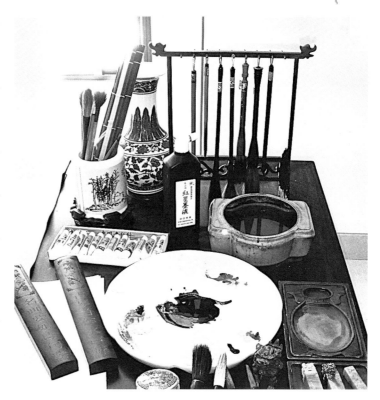

▶ 线描的用笔

　　白描线描的笔法来源于书法，都有起笔、行笔、收笔的过程。双勾在工笔重彩中特征最为明显。线型的变化主要有实起实收、实起虚收、虚起实收、虚起虚收，这四种线型变化在花卉白描中根据不同的情况交替使用，也是白描最基本的用线方法。

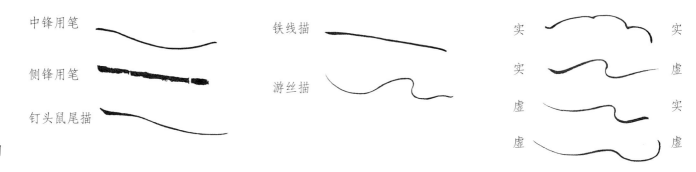

中锋用笔　　　　　　铁线描　　　　　　　　　实　　　　　实

侧锋用笔　　　　　　游丝描　　　　　　　　　实　　　　　虚

钉头鼠尾描　　　　　　　　　　　　　　　　　虚　　　　　实

　　　　　　　　　　　　　　　　　　　　　　虚　　　　　虚

▶ 花卉的结构举例

　　花卉在自然界中形式多样、品种丰富。列举牡丹花的结构为例，介绍花卉由花冠、枝干、叶芽组成，花冠由花瓣、花托、花萼、花蕊（雄蕊和雌蕊）组成。

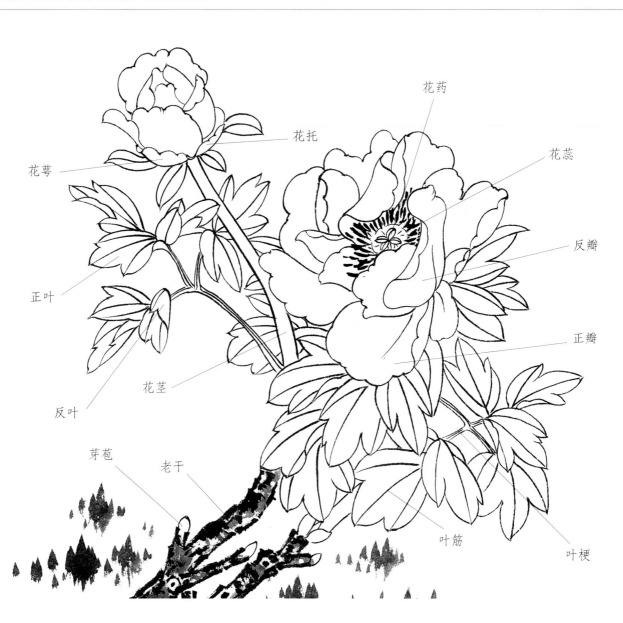

花药

花托

花蕊

花萼

反瓣

正叶

正瓣

花茎

反叶

芽苞

老干

叶筋

叶梗

各类花苞的形态

初开的花苞排列整齐、形态各异，例如玉兰、茶花、紫荆花、芍药、桃花等。

玉兰花苞形态

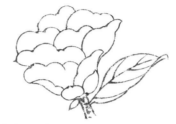

茶花花苞形态

紫荆花花苞形态

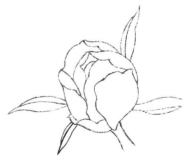

芍药花苞形态

桃花花苞形态

花瓣是构成花冠的主体，有单瓣、复瓣之别。盛开的花冠娇艳动人，最惹人怜爱。

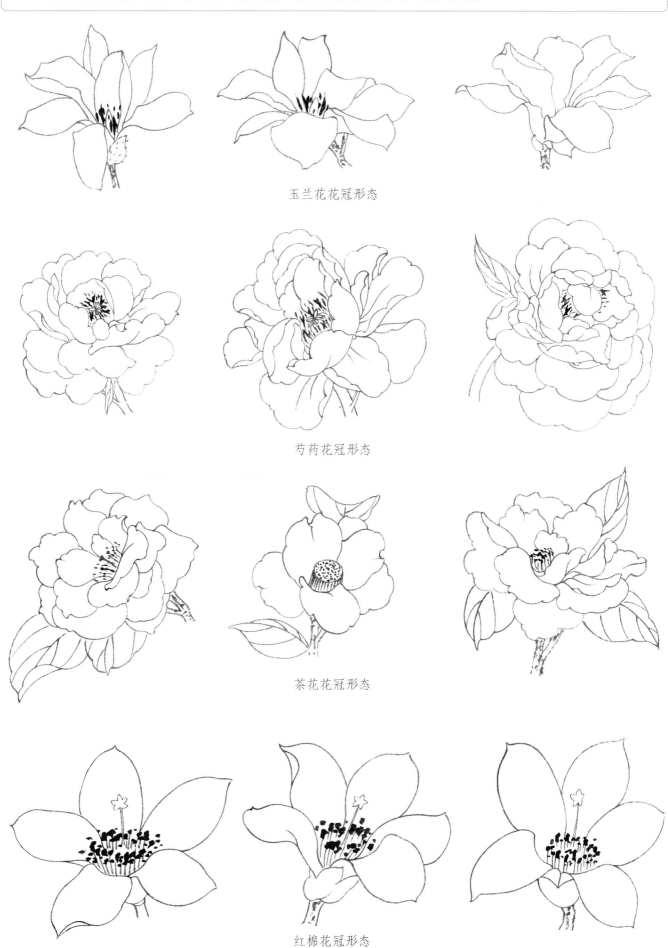

玉兰花花冠形态

芍药花冠形态

茶花花冠形态

红棉花冠形态

叶的形态

叶由叶片、叶托、叶柄组成，有完全叶，有不完全叶，有单叶，有复叶。叶脉可以分为平行脉和网状脉。叶子的排列顺序又分为互生、对生、轮生和丛生等。

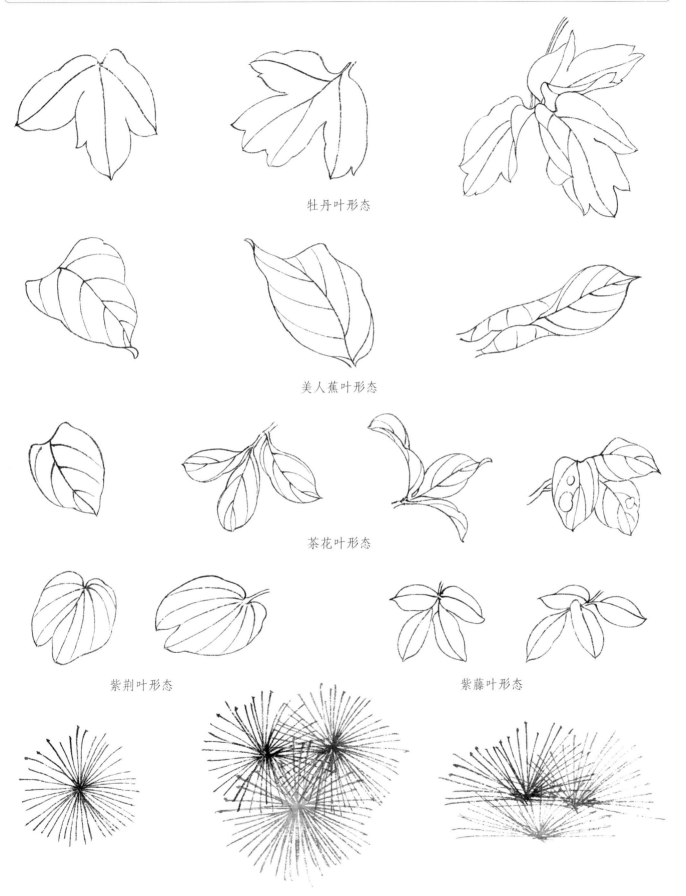

牡丹叶形态

美人蕉叶形态

茶花叶形态

紫荆叶形态

紫藤叶形态

松针形态

▶ 花蕊、枝干和石头的形态

　　花蕊由雄蕊和雌蕊组成，花药长于花丝之上，常用立粉法表现各式花卉的花药。枝干的画面表现分明，干的部分较粗糙，用笔要以侧锋为主。枝上长叶，枝端生花。

　　太湖石是文人墨客非常喜欢的绘画题材，也经常出现在工笔画中，奇、漏、透是它的特点，连皴带染能很好地表现这些特点。

水仙花蕊

玉兰花蕊

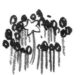
红棉花蕊

茶花花蕊

杜娟花蕊

扶桑花蕊

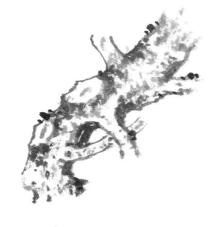
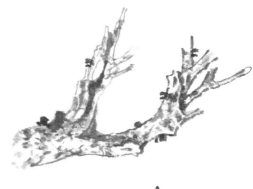

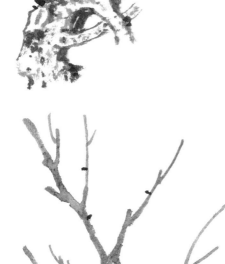
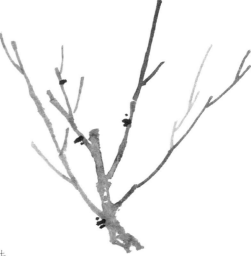

枝干的画法

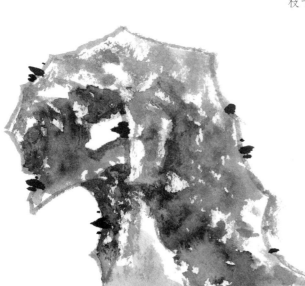
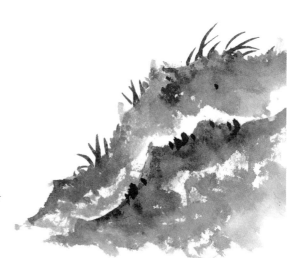

石头的画法

创作示范一《花香蝶自来》

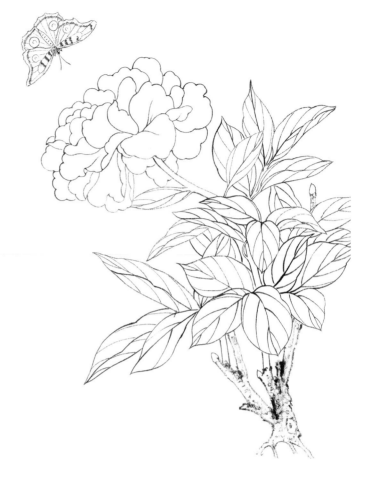

第一步：淡墨勾花，中墨勾出叶茎、叶片、蝴蝶的结构、斑纹，干墨侧锋皴擦出老干的结构，结疤处略深。注意线型要有轻重、虚实变化。

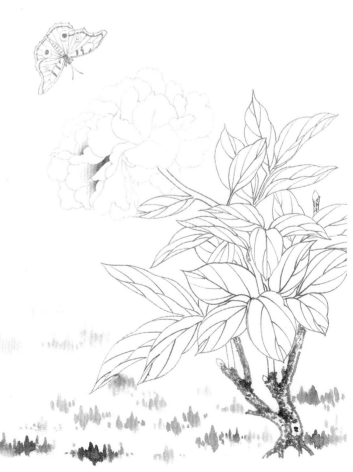

第二步：曙红调少量花青从花瓣根部往尖部分染，要过渡自然。色薄可多染几遍。淡墨点染出草地。

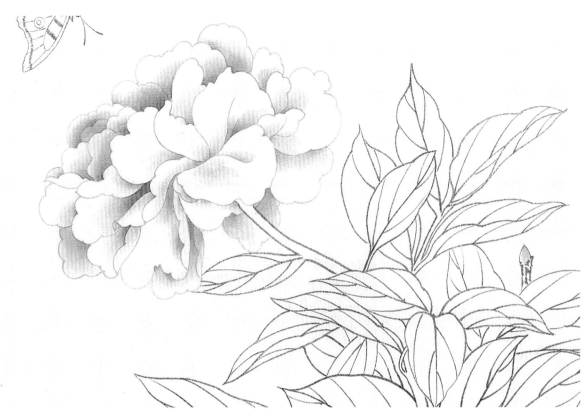

第三步:继续用曙红色把剩余的芍药花瓣分染完成,正瓣深,反瓣淡。突出主体,注意虚实关系。淡墨继续皴擦老干。

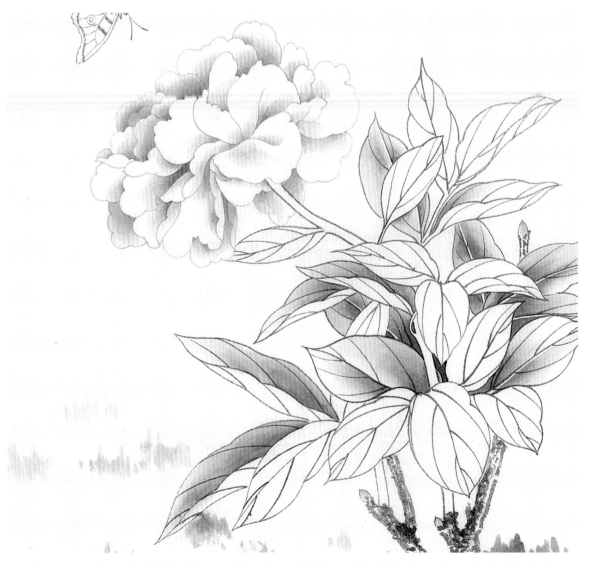

第四步:花青调墨色分单茎分染正面叶片,叶片要过渡好,叶尖要淡。留一些上面的叶片暂时不染。

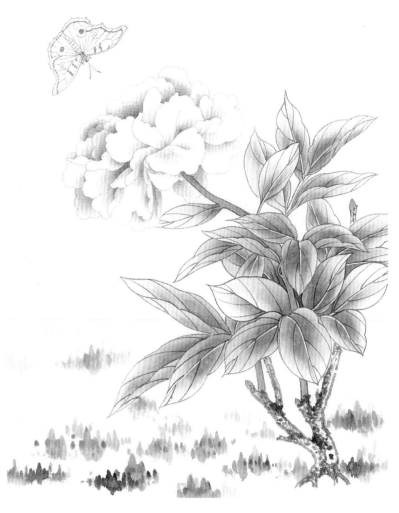

第五步：继续用墨青（花青多些）分染剩余的叶子，方法同前，反叶颜色浅些。墨绿继续点染草地，要注意虚实变化。

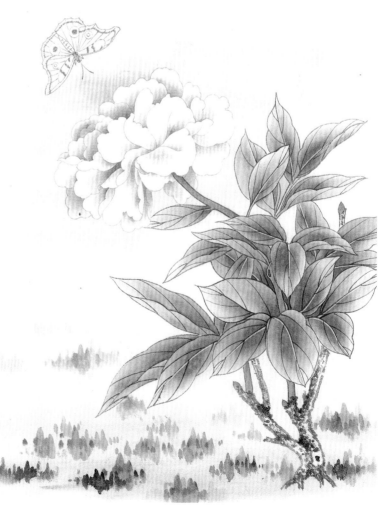

第六步：蓝绿色（花青多、藤黄少）罩染正叶，叶尖要淡。淡三绿罩染反叶。烘托环境，尤其是花的周围环境，淡胭脂色烘染。

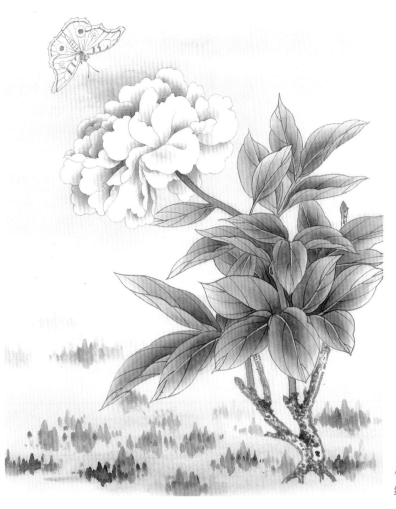

第七步：用白色从芍药花瓣的尖部往根部反染，与曙红色衔接过渡自然。染一遍即可。继续分染，从而加深叶的层次和老干的体积感。

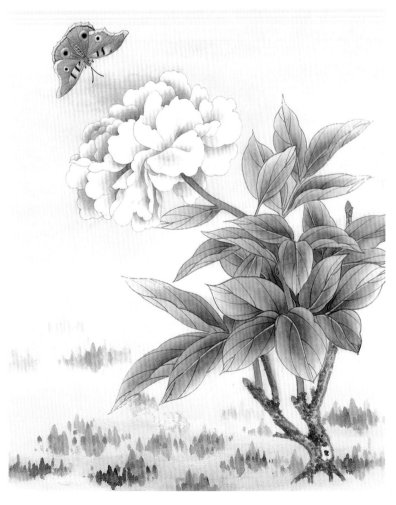

第八步：蛱蝶用赭色分染结构，用不同的颜色填染蝴蝶的纹路，要边缘虚些，染够为止。草绿继续点染草地，淡赭色皴擦树干，提染叶尖。

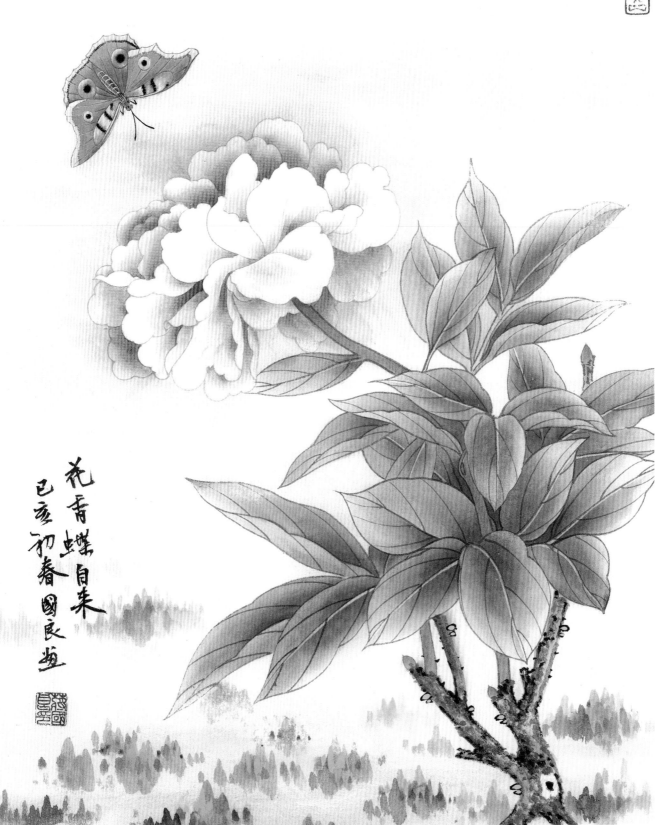

第九步：整理画面，调整叶片、叶茎的深浅关系。淡胭脂、淡三绿点染草地。焦墨、三绿分别点苔。作品完成，题款，盖章。

初
学
者
之
友

第一步：淡墨勾花、勾白粉蝶，中墨勾出叶茎、叶片、叶脉。注意线型要有轻重、虚实变化。

第二步：藤黄平涂花朵，颜色要薄些，可多平涂几遍。

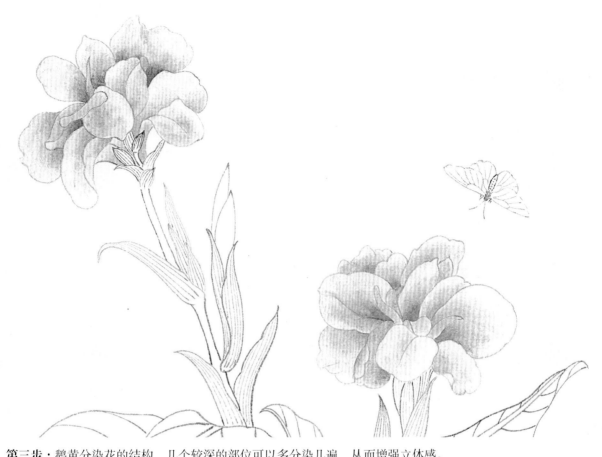

第三步：鹅黄分染花的结构，几个较深的部位可以多分染几遍，从而增强立体感。

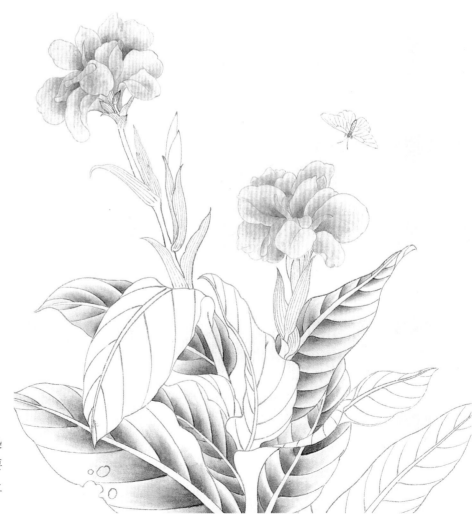

第四步：花青调墨色分染荷叶正面，一边深一边浅，要过渡好，叶尖要淡。留几片上面叶子暂时不染。

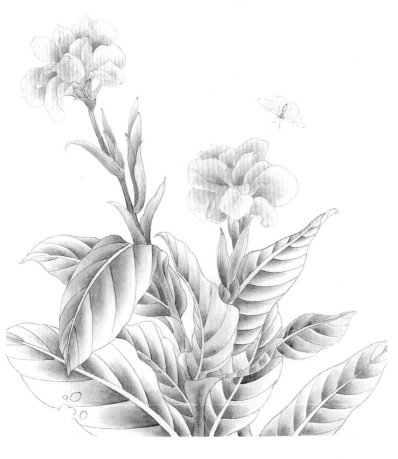

第五步： 淡墨青（花青多些）分染剩下叶片、叶茎。注意虚实变化。墨绿分染嫩反叶，方法一样。

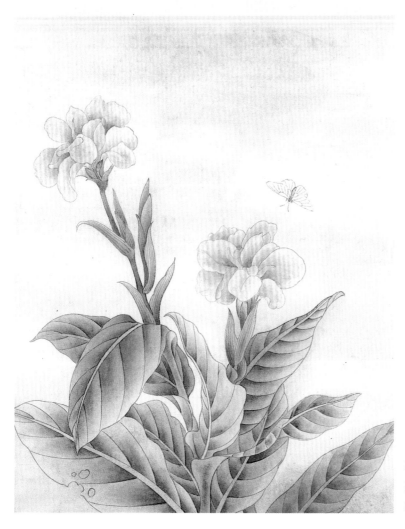

第六步： 蓝绿色（花青多、藤黄少）罩染正叶，叶尖要淡。可多罩几遍。淡三绿罩染嫩反叶、叶茎。淡花青烘托出淡淡的环境色，蝴蝶位置要空出来。

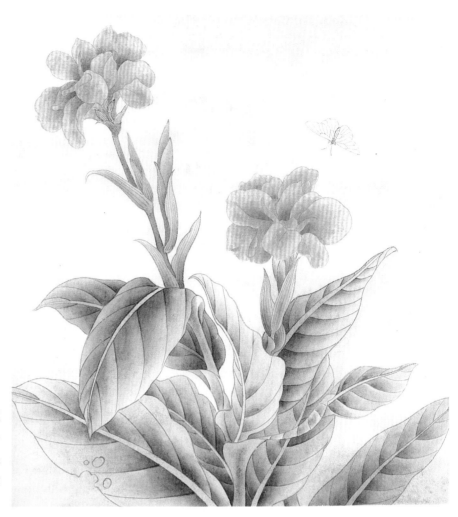

第七步：藤黄加白提染局部花瓣，增强立体感，不留印迹，进一步用淡墨青统染处理叶片的层次关系。罩染蓝绿色（正叶）和薄三绿色（反叶、叶苞）。

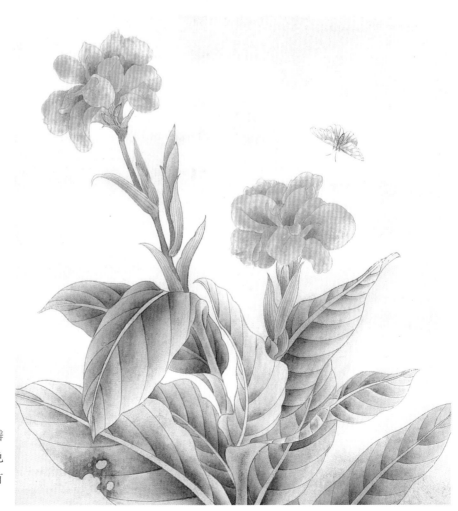

第八步：胭脂色局部提染花瓣深处，赭色分染白粉蝶结构，白色填染蝴蝶翅脉，要边缘浅一些，有些过渡。赭色点染局部破的叶子。

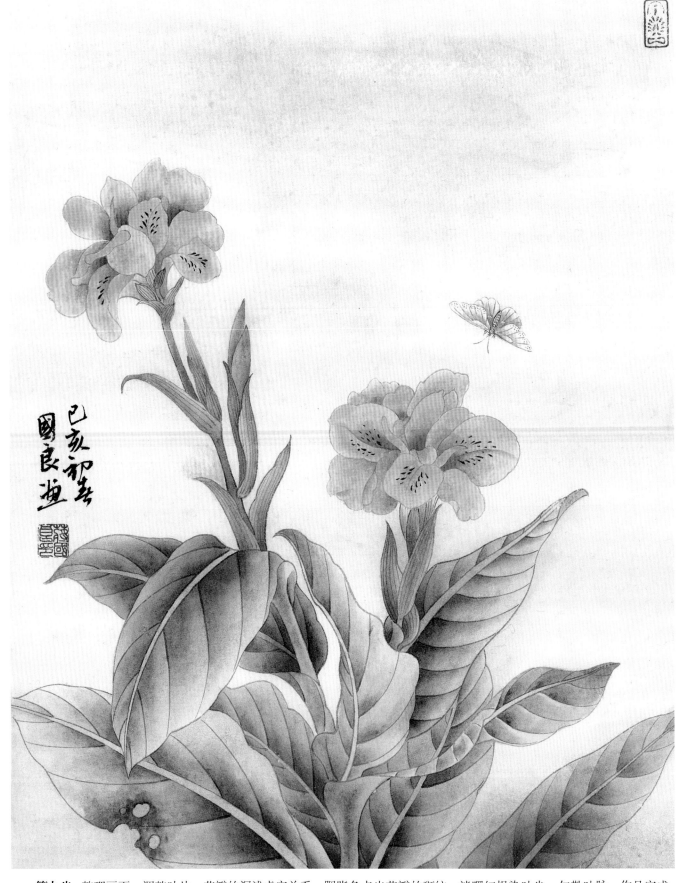

第九步：整理画面、调整叶片、花瓣的深浅虚实关系。胭脂色点出花瓣的斑纹，淡曙红提染叶尖、勾勒叶脉。作品完成，
题款，盖章。

第一步：中墨勾花、花苞、花芽，淡墨勾雄蕊，铅笔淡淡地画出树干的轮廓（积水法处理），中墨勾出蜜蜂的结构，翅膀要淡些。

第二步：朱磦从尖部平涂红棉花的花瓣，靠近根部略带分染，颜色薄可重复几次。中墨勾出花药的位置。

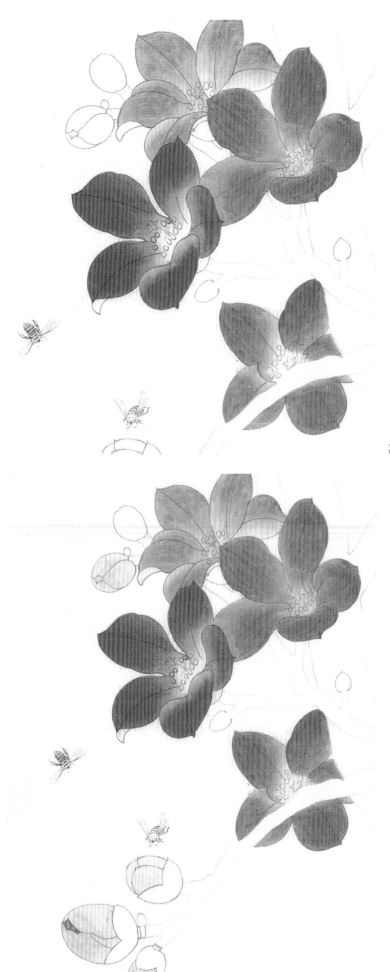

第三步：继续平涂剩余的红棉花，要有主次关系，有选择性地进行平涂。

第四步：藤黄平涂花苞和反瓣，色薄可多平涂几次。

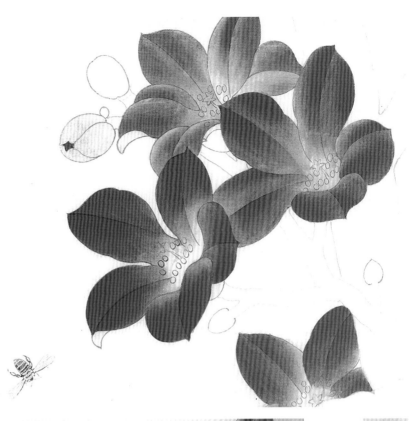

第五步：大红分染每个花瓣的结构，一边深一边浅，表现花瓣的厚实感，从而突出两朵主体花卉。

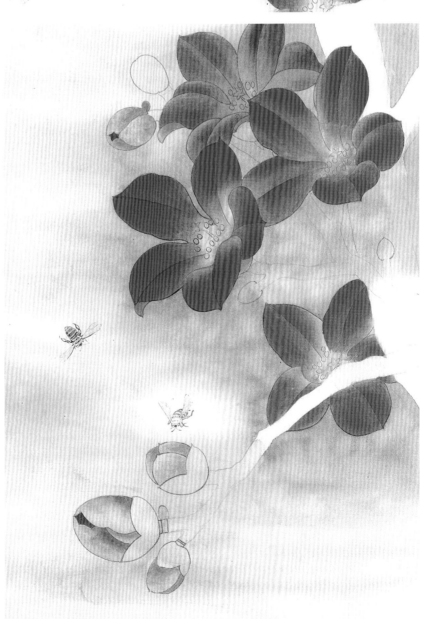

第六步：紫灰色（花青调曙红加少量墨色）背景色的烘托，留出两朵主体花卉，其他两朵可适当染一些环境色。注意不要平均，要有些虚实关系。

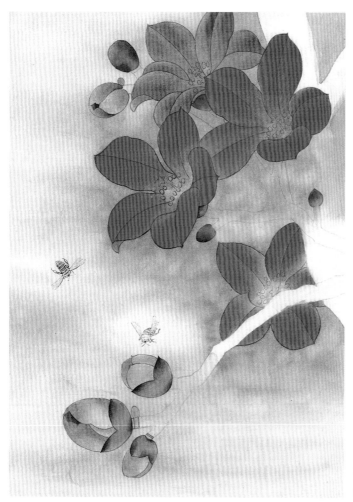

第七步：鹅黄分染花苞、反瓣，紫灰色分染花托、花芽，罩染三绿色。花的中心部位可分染一些鹅黄，颜色淡淡的。

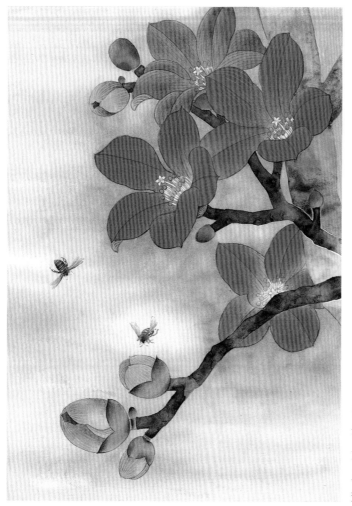

第八步：积水法画树干。分别准备褐色（朱磦加墨调）、三绿、深墨、清水，四支笔对应四种颜色。平涂褐色水分要足，未干时在适当位置冲入深墨、三绿，大枝干要冲水，形成深浅对比关系。注意观察变化，及时调整。浓白色勾出花丝。蜜蜂赭黄色分染结构，翅膀要虚。

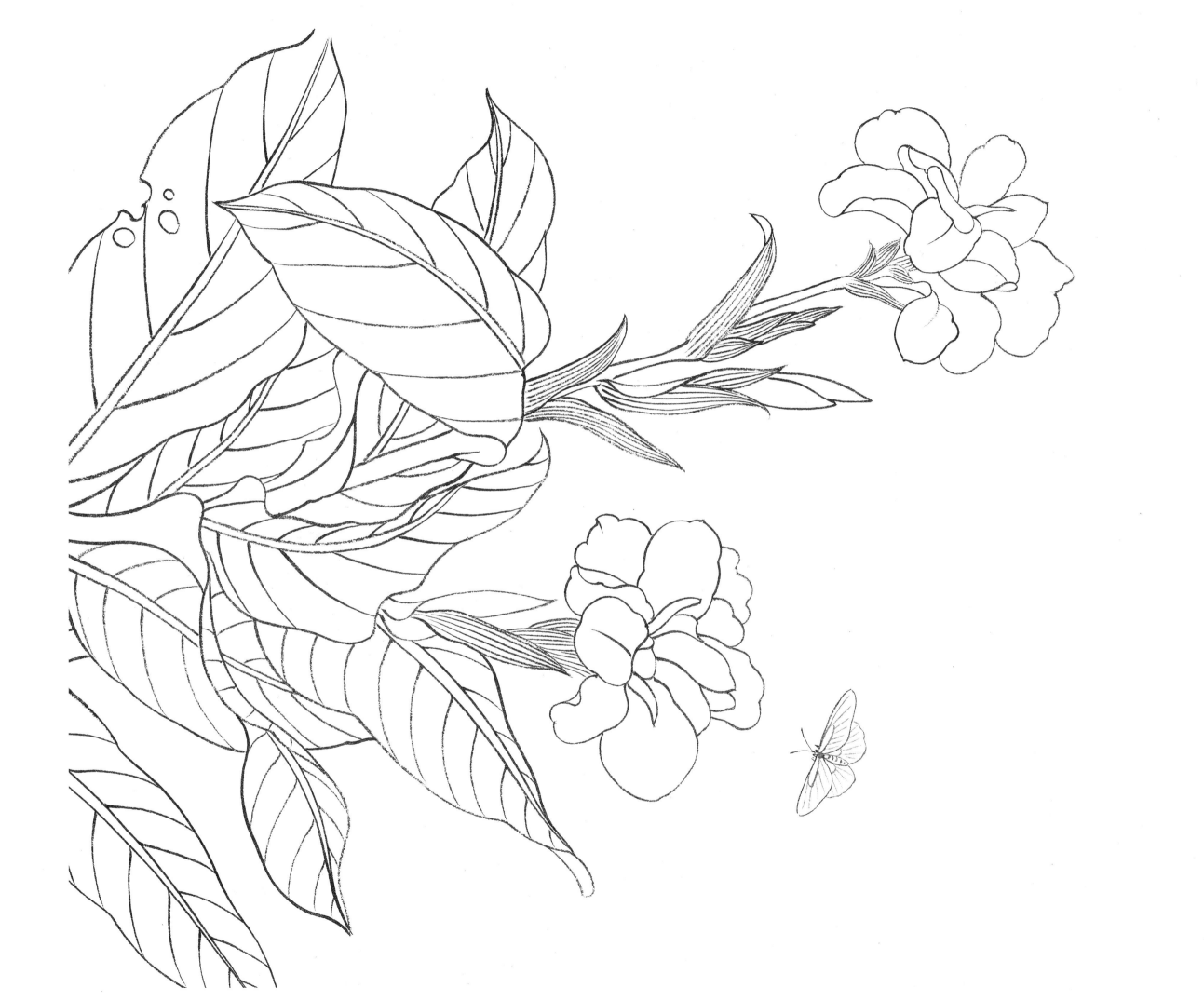

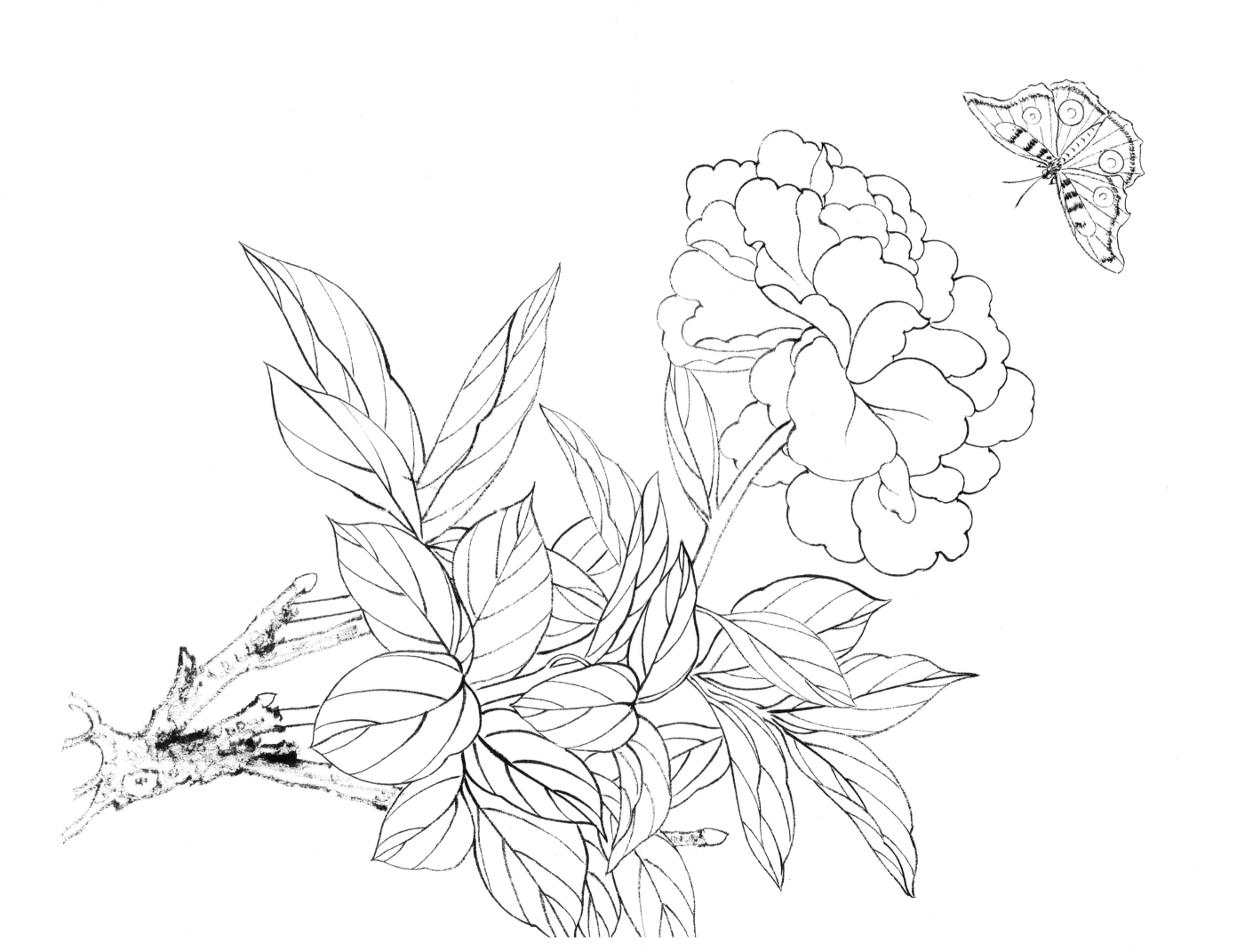

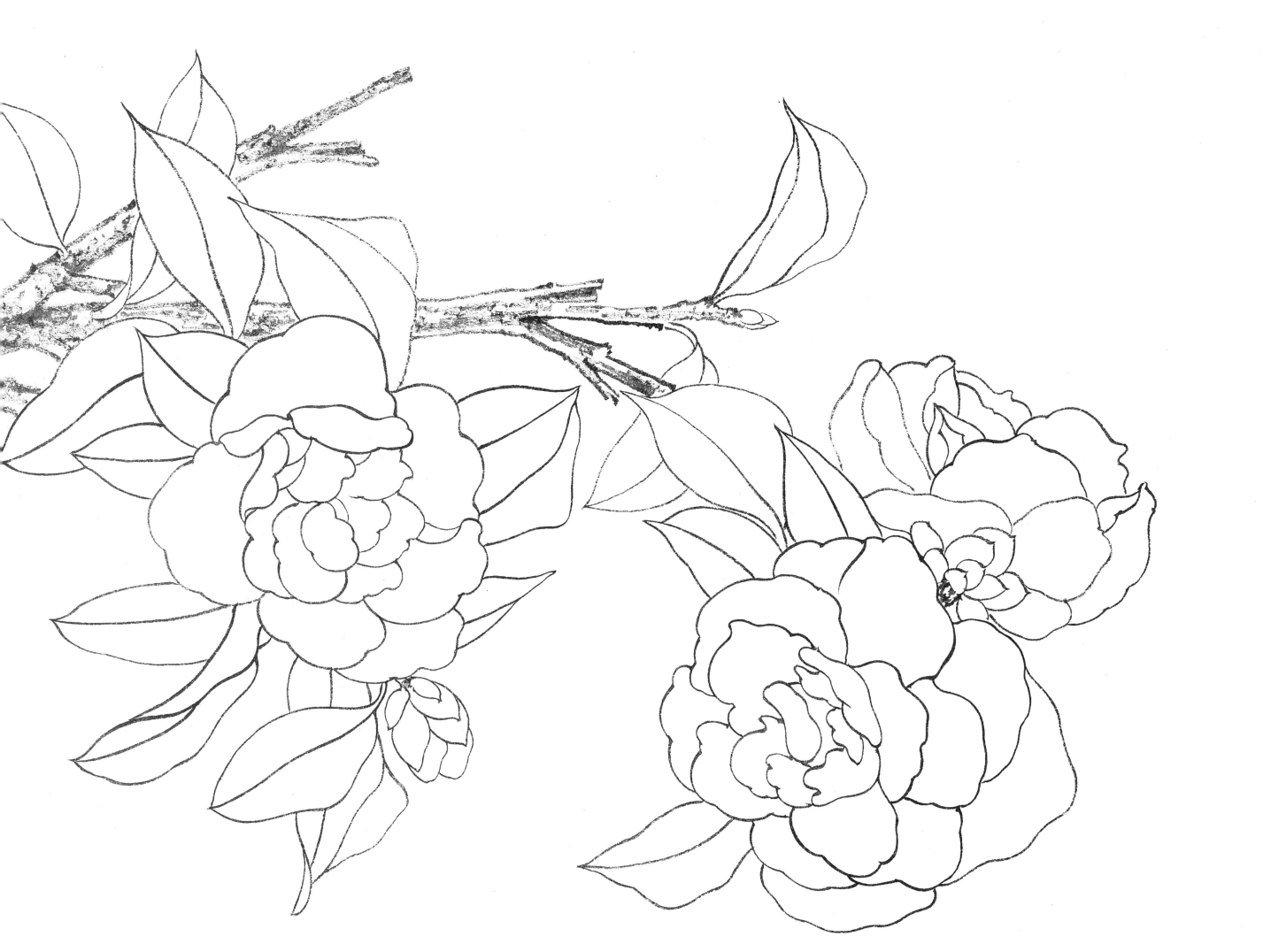

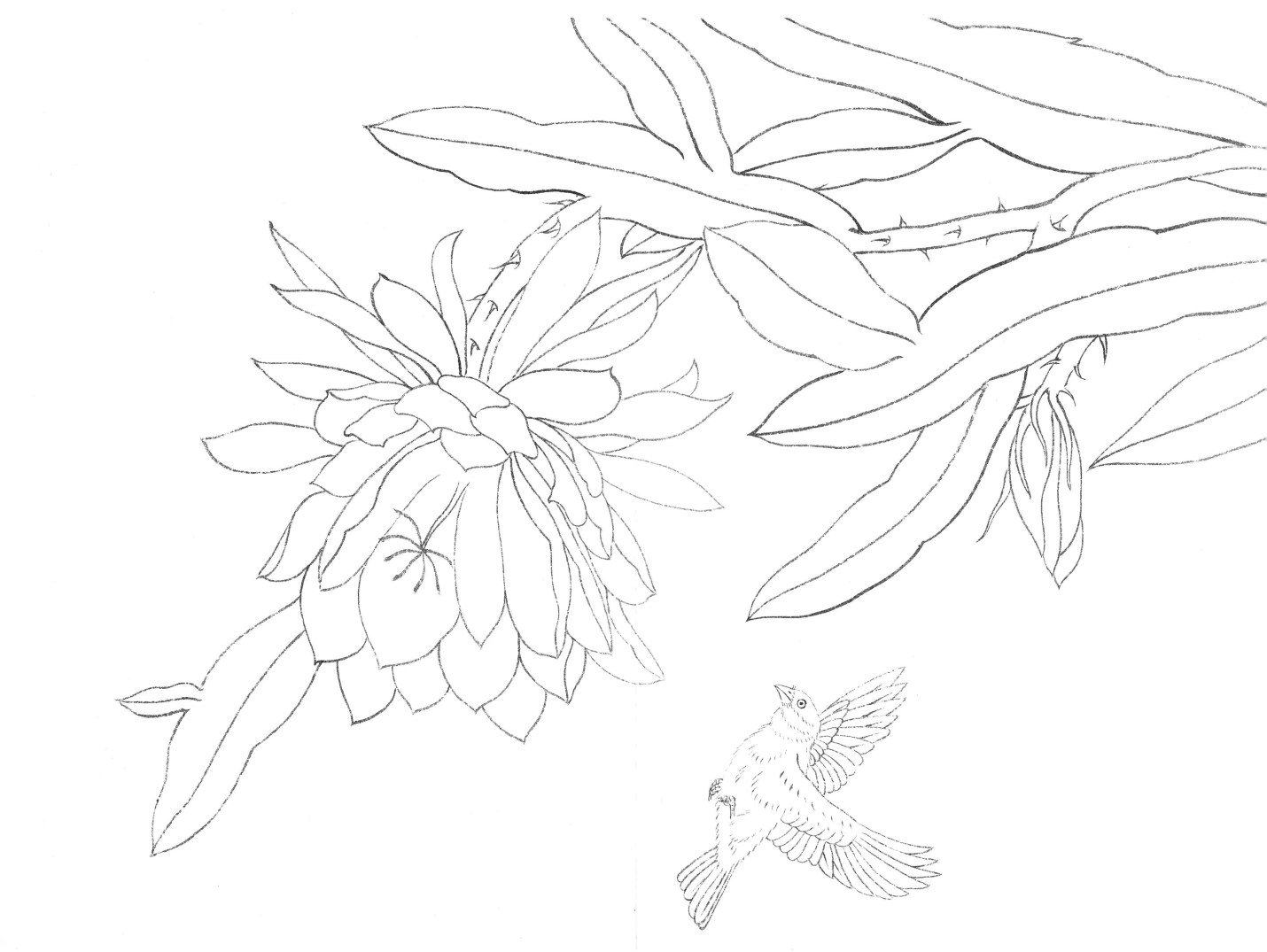

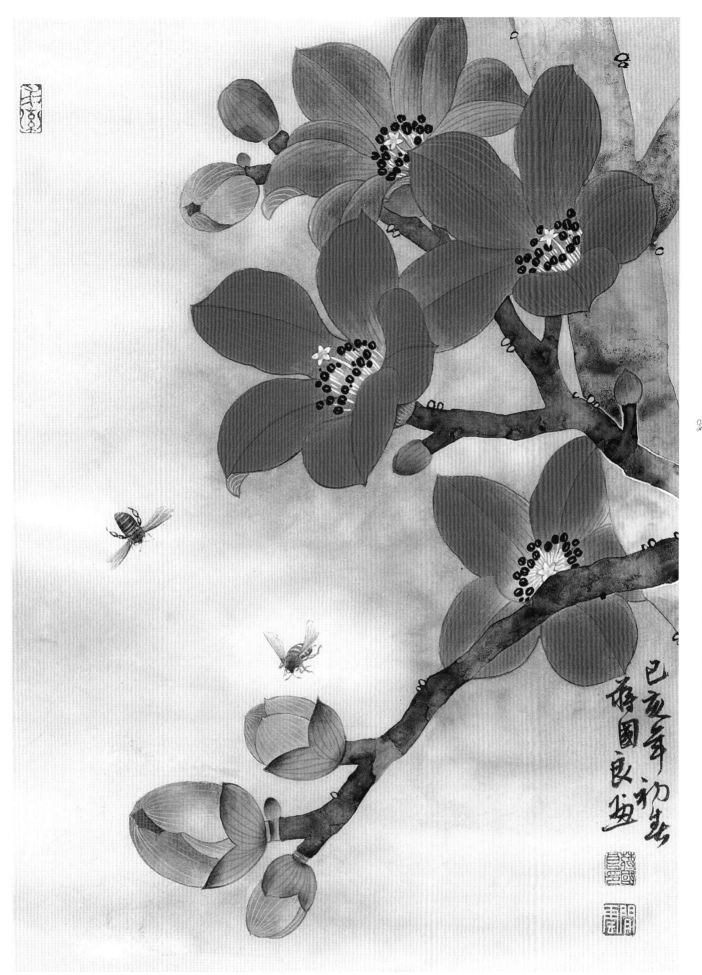

第九步：整理画面，雄蕊用白色提染出五角星的形状，淡红色勾勒花脉，淡黄色勾勒花苞脉络。深黑点花药，中间可留些空隙。作品完成，题款，盖章。

▶ 创作示范四《云中玉兰》

初
学
者
之
友

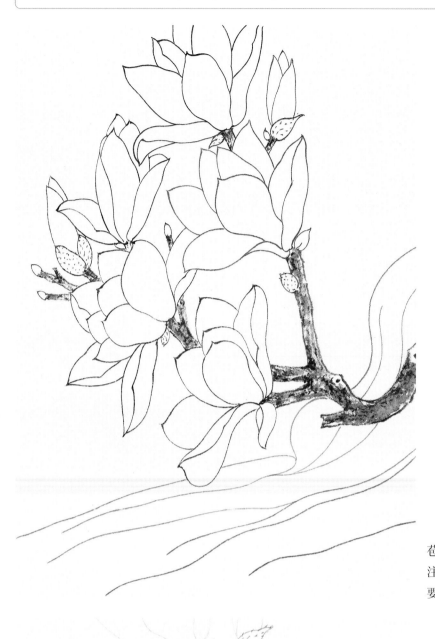

第一步：淡墨勾花、勾云。中墨勾花
苞、花托、嫩芽、刺。干墨侧锋皴擦出老干。
注意线型要有轻重、虚实变化，侧锋用笔
要水分少。用行云流水描来表现云。

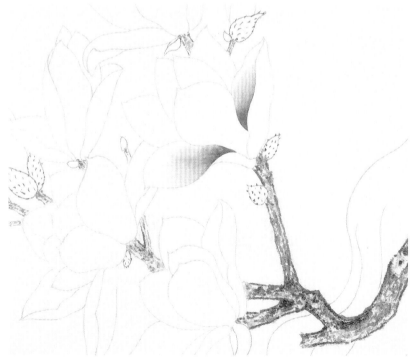

第二步：紫色（曙红加花青）从根部
往尖部分染花的结构。淡墨皴擦出树干的
体积感。

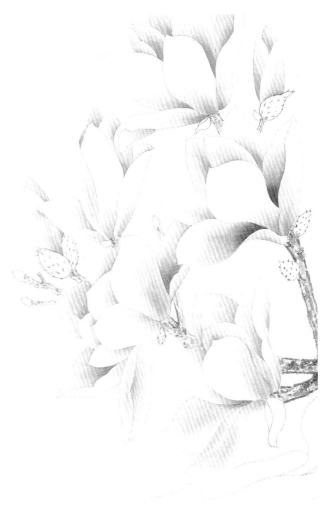

第三步：继续用紫色分染剩余玉兰花的结构，注意正反瓣的变化和轻重虚实关系。

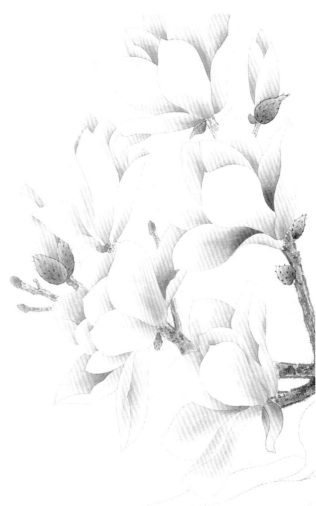

第四步：赭色（朱磦加墨）分染花苞和花托的结构，顺带皴染树干。

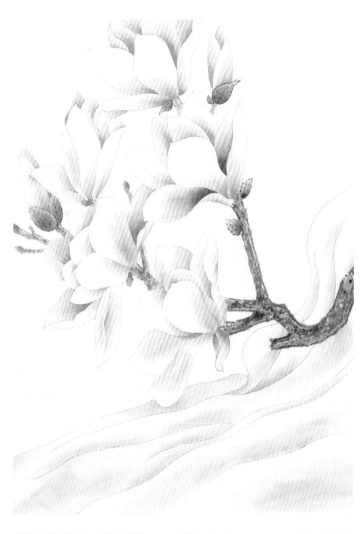

第五步：淡花青分染云的结构。注意颜色要淡，一边深一边浅，染的轻松自然。

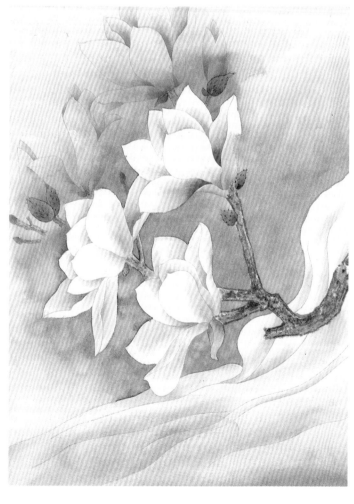

第六步：紫灰色烘托出天空的环境色，留出主体玉兰花和云的位置，要有虚实变化，要淡些。

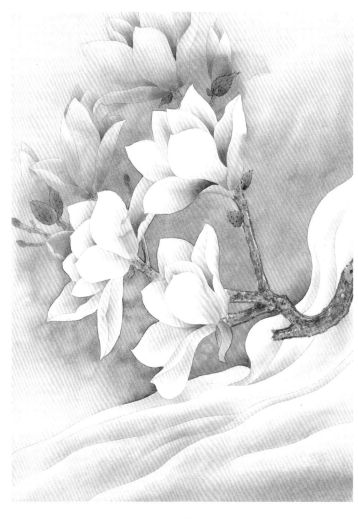

第七步：白色反染玉兰花的结构、反染云的结构，重点处理好花瓣的主次和虚实关系。

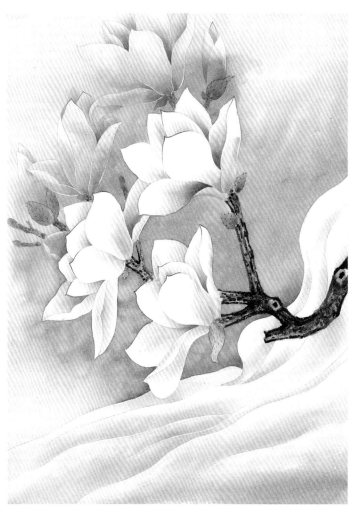

第八步：白色勾勒花瓣的结构，胭脂色勾勒花瓣的尖部，还要突出主体，进一步处理树干的体积感。

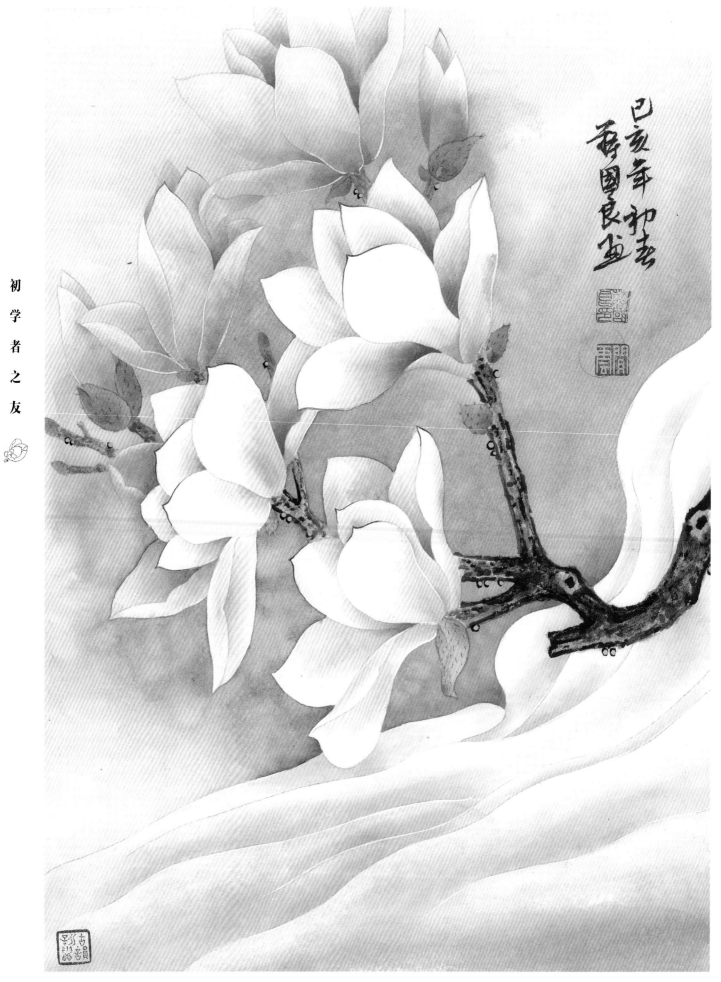

第九步：整理画面，调整花瓣之间的前后虚实关系。焦墨、三绿点苔。白色勾勒云。作品完成，题款，盖章。

创作示范五《飞雪迎春茶满山》

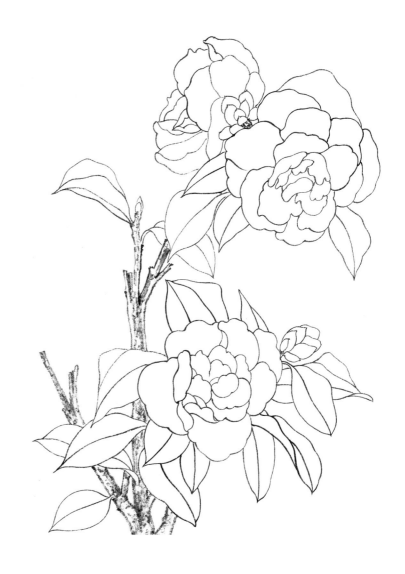

第一步：淡墨勾白花，中墨勾红花、正反叶片、花苞，干墨皴擦出树干的结构，水分要少。淡墨线留出积雪的位置。

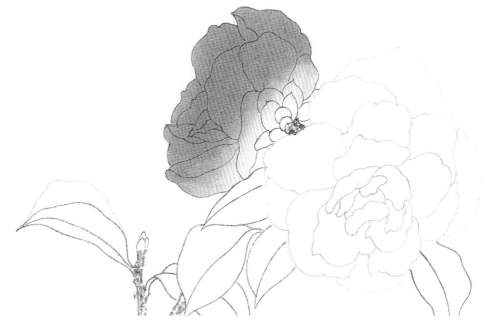

第二步：曙红从尖部往根部平涂，靠近根部带点分染，色薄可多染几遍。

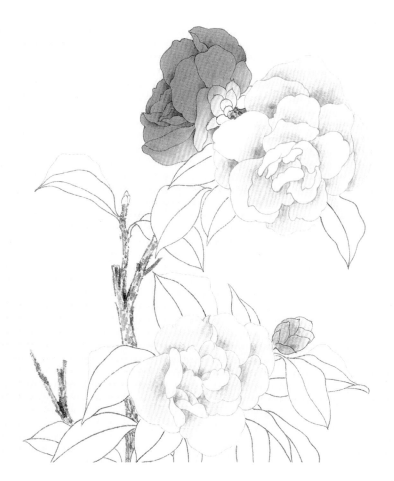

第三步：墨青分染红花的结
构，老绿从根部往尖部分染白花，
要过渡自然。颜色不可堆积，要
染开。

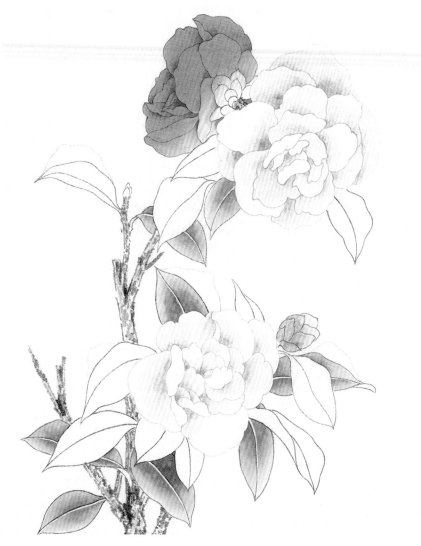

第四步：花青调墨色分单茎
分染正面叶片，叶尖要淡。颜色
未干时可以冲入少量清水，从而
增强叶片的变化。适当留些叶片
暂时不染。

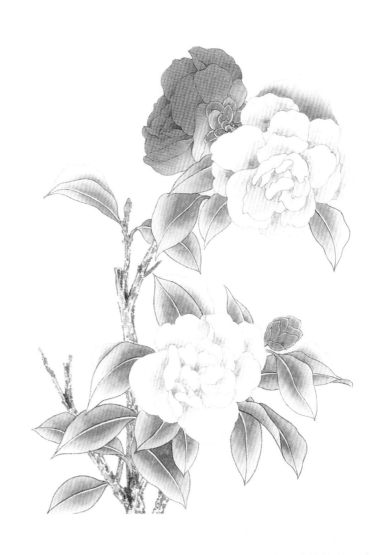

第五步：淡墨青继续分染留下的正叶、花托。墨绿分染反叶、积雪的体积感。

第六步：蓝绿色（花青多、藤黄少）罩染正叶，叶尖要淡。淡三绿罩染反叶、花苞、花托，墨绿色烘托出环境色，加深积雪周边，烘托出白白的积雪。

第七步：进一步处理红花的体积感，加深叶子的层次变化。白色反染出白花和积雪的体积感。

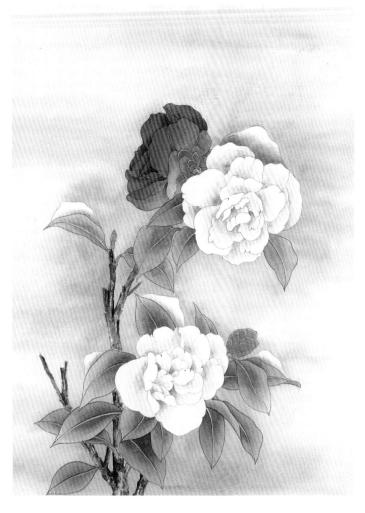

第八步：大红加白提染红花，淡红色点染白花局部花瓣，淡赭色皴染树干。局部焦墨加深。

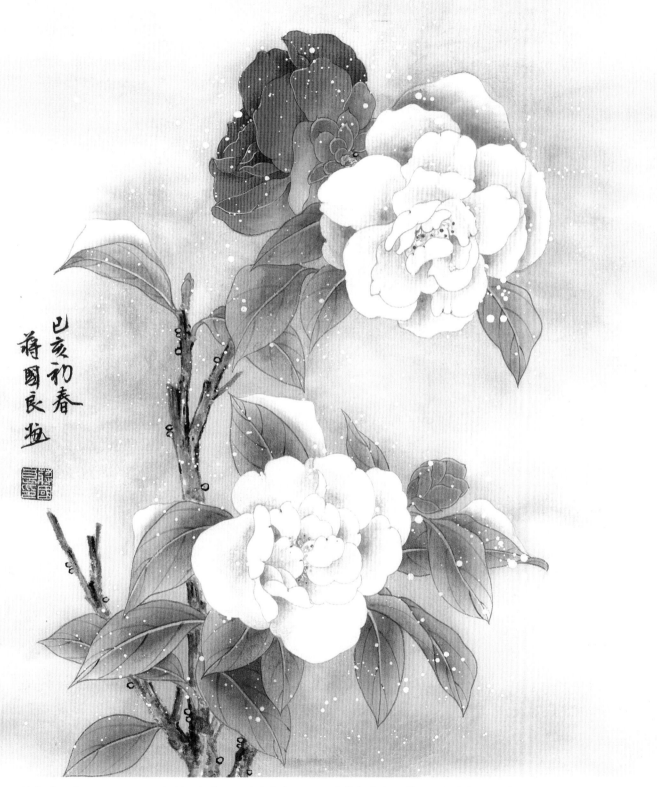

第九步：整理画面，调整叶片深浅关系。浓白色勾花丝，藤黄加白点花药，墨绿色勾勒叶脉。蕉墨、三绿点苔，干后用白色敲打出下雪的效果，大小雪点要自然有变化。作品完成，题款，盖章。

创作示范六《昙花与小鸟》

初学者之友

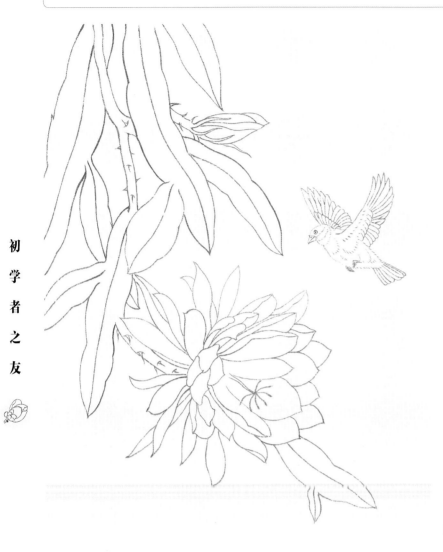

第一步:淡墨勾花、花苞。中墨勾出叶茎、叶片、雄蕊,线型要有轻重变化。中墨勾出鸟的结构,肚子处要虚一些。

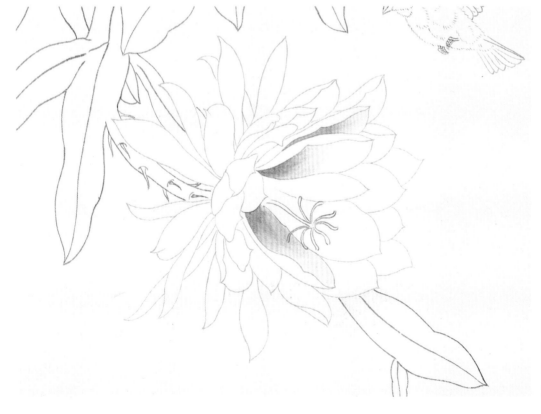

第二步:老绿开始分染花的结构,颜色要稳重。藤黄多,花青少量,调成黄绿色后再加少量朱磦色。

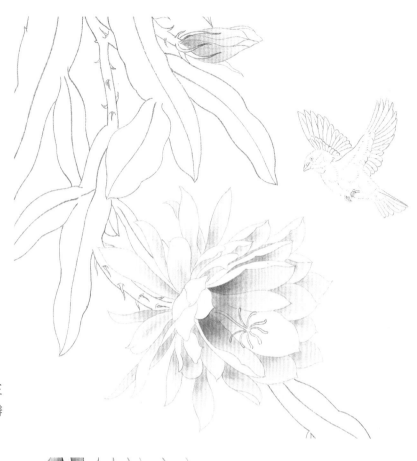

第三步：老绿继续分染昙花的正反瓣、花苞的结构，正瓣重些，反瓣淡淡的。

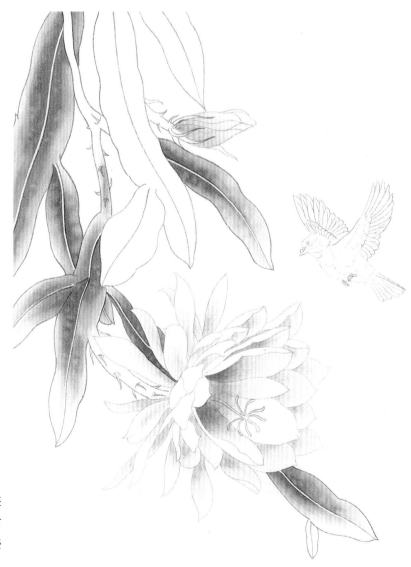

第四步：墨青分染叶的结构，狭长叶片要过渡好，叶尖要淡。未干时可冲入少量清水，增强变化。留一些上面的叶子暂时不染。

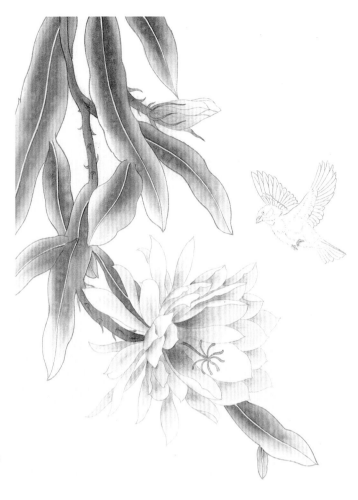

第五步：花青调少量墨色分单茎分染剩余正面叶片、叶茎、反瓣、雄蕊、花托。

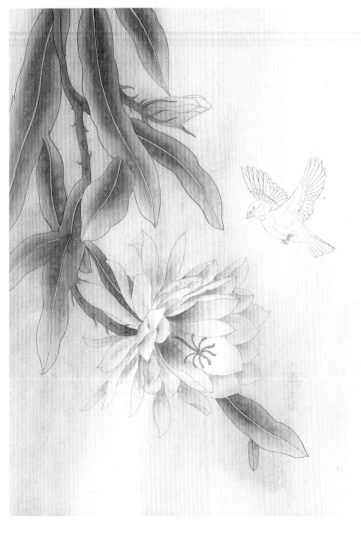

第六步：蓝绿色（花青多、藤黄少）罩染正叶，叶尖要淡。淡三绿罩染叶茎、雄蕊。烘托出环境色。

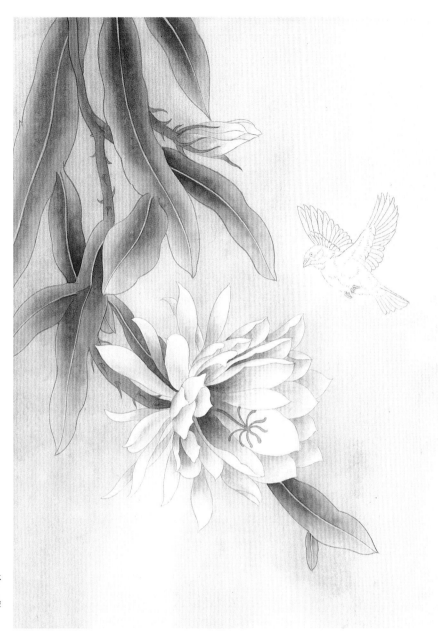

第七步：用白色从花瓣的尖部开始反染，花苞也反染白色。继续用墨青分染叶子的结构，罩染蓝绿色。

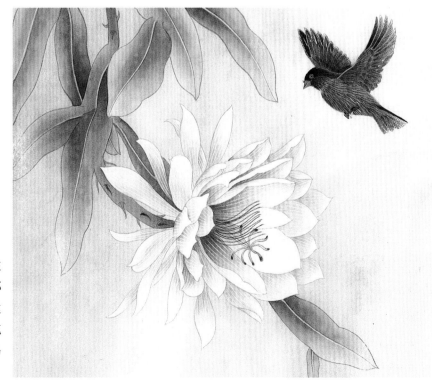

第八步：赭墨分染鸟的结构，注意翅膀的虚实关系，肚子淡些，头部深些。罩染赭黄，提染白色。褐色丝毛。白色勾花瓣、花脉，胭脂色勾花丝，点染雄蕊、花托。局部叶片淡褐色提染。

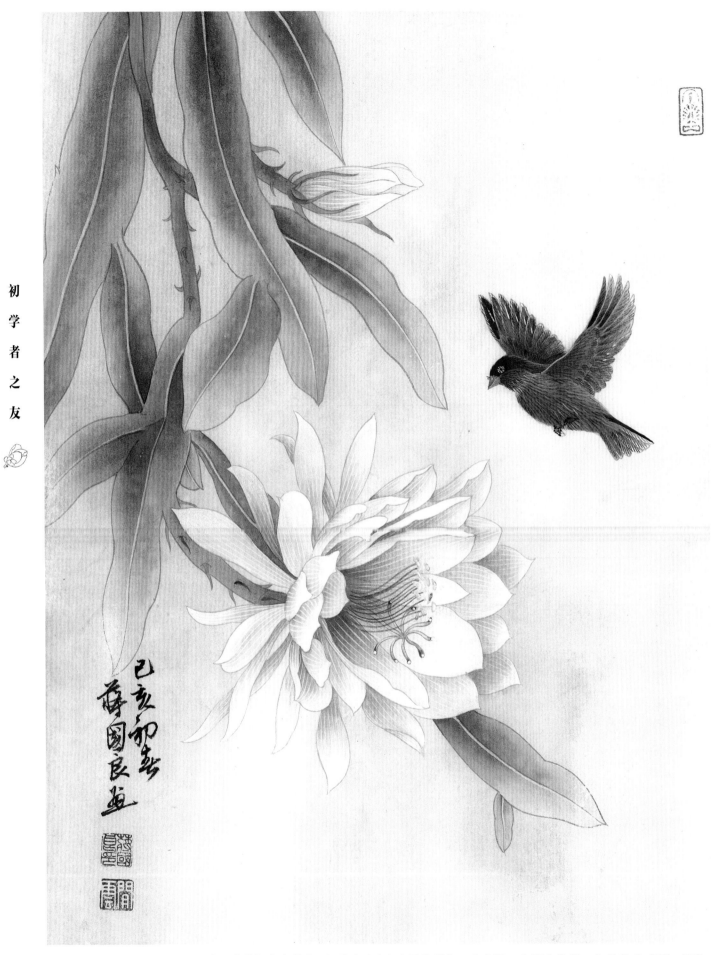

第九步:整理画面,调整叶片。藤黄加白点花药,未干时可冲入少量朱磦色。小鸟进一步细节处理。作品完成,题款,盖章。

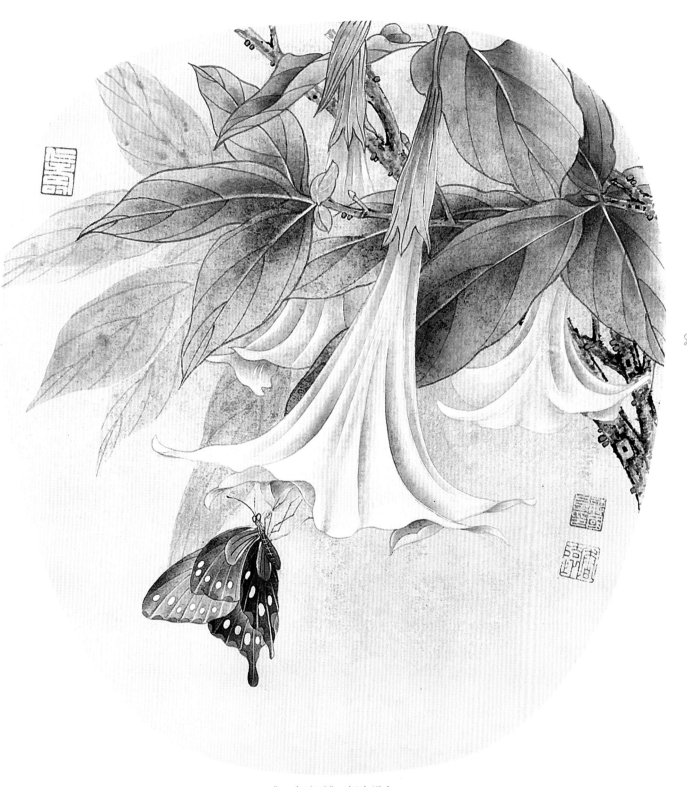

《云中逍遥》 绢本设色

国画要诀 工笔四季花卉②

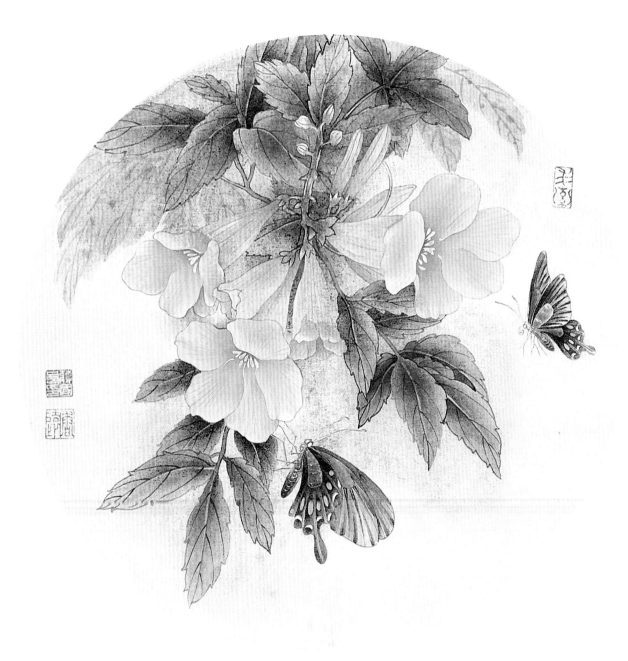

《黄钟花》 绢本设色

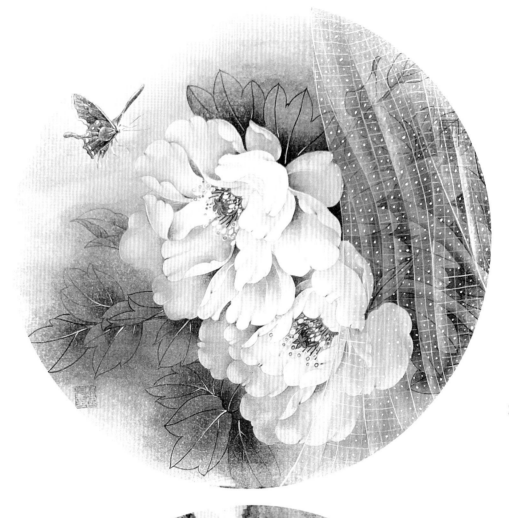

《云想衣裳花想容》
绢本设色

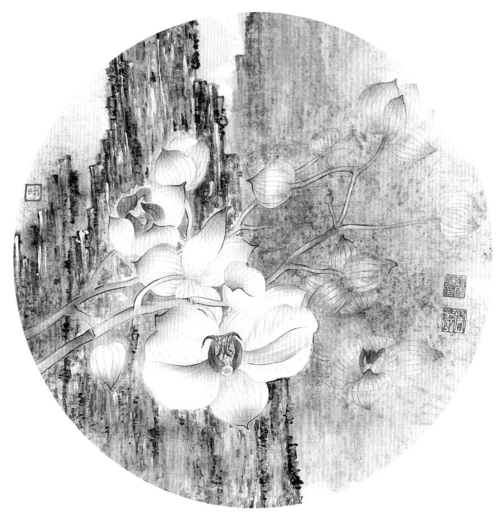

《蝴蝶兰》
绢本设色

▶ 重点颜色的调配

中国画色彩的特点是单纯、简明，所以调配颜色时，常常需要将两三种色彩调和。初学者时常会遇见许多颜色调配在一起容易致脏、浊、沉淀等问题。不要受条条框框的比例约束，调色的经验需要我们在长期的实践中积累和总结。

1. 汁绿：花青调藤黄，根据颜料的比例多少，花青多就是蓝绿色，藤黄多就是黄绿色。

2. 墨青：花青或者酞青蓝调墨色，是打底色必不可少的颜色，比单独使用墨色打底色效果要好。

3. 褐色：朱磦色调墨，根据比例的不同有时偏红，可以分染白色鸟类的结构；有时偏深赭，用积水法来画树干或石头的肌理，效果很好。因为现成的赭石颜料颗粒比较粗，还容易出现沉淀，工笔画里一般不用，切记。

4. 紫色：花青或者三青调曙红或胭脂，深色系列的花卉经常使用。

5. 鹅黄：朱磦调藤黄，经常用来染黄色系的花卉。

6. 深红：胭脂调曙红及少量墨，表现深红花卉经常用到，有时候可不调墨。

7. 粉色：红色如大红、曙红、牡丹红等加入白色，经常用来提染红色花卉的尖部，从而增强体积感。

8. 赭黄：朱磦调墨后，再加入藤黄，经常用来表现秋天的景色和叶子。

9. 朱红：曙红调朱磦，经常用来画红色的鸟类。

10. 青灰：白色调入墨色，稍加一些花青，常在表现仙鹤腿脚的立粉法中用到。

11. 豆绿：三绿加少量藤黄，再加入少量酞青蓝。

12. 土黄色：墨加入朱磦再调入藤黄，最后加入微量三绿即可。

▶ 着色技法常用名词解释

1. 分染：用来表现花叶等结构形态的凹凸变化或颜色的深浅变化，使之具有立体感和浑厚感。用两支笔，一支蘸色，一支蘸清水。色笔着色后，用清水笔沿色块边缘将其晕开，形成由深渐浅的效果。

2. 统染：根据画面明暗关系的需要，统一渲染几片叶子或几片花瓣，强调整体的明暗与色彩关系。

3. 罩染：分染后以透明的颜色平涂，颜色要薄，可多罩染几遍，待靠近事物的尖部时，用清水笔带一些分染的技法。

4. 平涂：分染前平铺底色，均匀为好，通常涂两边即可。平涂多用石色或白粉色，使画面具有厚重感，尤其是绢本，在画的背面有时需要平涂厚白粉色、石青、石绿等。

5. 接染：两支或几支笔各蘸类似却不同的颜色，相同用笔，两色相遇之外用清水笔使其衔接，色彩在湿的时候渗搭在一起，有灵动的视觉效果。

6. 提染：分染完成时，用某种色在小面积、局部提亮或者加深画面叫提染。

7. 立粉：点花蕊的重要手法，色彩浓度大，干后形成两边高、中间凹的视觉效果，有立体感。

8. 冲彩法：熟宣上先涂某种颜色，未干时冲入色彩，产生自然肌理。撞粉法、撒盐法都与之类似。

9. 低染法：物体凹陷处染以重色，物体凸起处留亮处理。

10. 高染法：与低染法正好相反，凸起处重色分染。有时候多种染法配合使用，效果多变。

11. 渍染：一种见笔触的湿染法，色笔较干，略带皴擦，趁湿点染，破开原有色彩，常见破叶边缘处理。

12. 点染：接近意笔，蘸上深浅不同的色彩在画面连点带染，灵动变化，常用背景处理。

▶ 工笔花卉的着染形式

1. 墨染：白描勾勒以后，以浓淡不同的墨色来晕染，加强空间效果，注意面不碍线、线不离面。

2. 淡彩：以透明的植物质和粉质颜料为主，进行着色的画法称为淡彩，表现效果清新又淡雅、色薄而透明。

3. 重彩：用不透明的矿物质颜料为主进行着色，要求层次多、厚重、艳丽，具有耀眼醒目的装饰风格。

4. 没骨：不用勾墨线，直接用颜色染出花叶形象的画法。层次轮廓清晰，水分洇润，色彩淡雅清丽，富于植物的质感。

▶ 中国字画平尺换算公式

形制与平尺之间有着某种行内约定俗成的换算关系，下面列举说明：

三尺全开 100cm × 55cm 5（平尺）	三尺斗方 50cm × 50cm 3（平尺）	四尺全开 136cm × 68cm 8（平尺）
四尺斗方 68cm × 68cm 4（平尺）	四尺三开 68cm × 46cm 3（平尺）	五尺全开 153cm × 84cm 12（平尺）
五尺斗方 84cm × 77cm 6（平尺）	六尺全开 180cm × 97cm 16（平尺）	六尺对联 180cm × 49cm 8（平尺）
一丈二 367cm × 144cm 48（平尺）	一丈六 503cm × 193cm 89（平尺）	一丈八 600cm × 248cm 136（平尺）